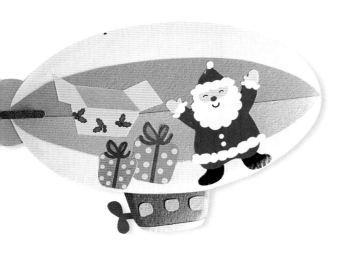

幼兒
教育

佈置 〈part.2〉

前言 Foreword

 # 幼兒教育佈置【part.2】

　　本書特別針對幼兒，做教育性的教室佈置，即是除了美化環境之外，還包含教育的意義；老師們可以利用書中的佈置畫面引導孩童，例如：認識時間→以活用的材料製作可動式的教具，可愛的造型於牆面上即成了一種佈置。此外亦包括邊框、公佈欄、海報的應用，書後的線稿可以影印放大，材料簡單、製作簡易，適於幼稚園、國小學生們的教室佈置，具啟發性及教育性；您現在就可以跟著書中的講解，一起來創作一個屬於您與孩子們的天堂。

活用小建議

教室佈置有效要訣：

1. **材料**簡單、製作方便、省時又省力。

2. **色彩**搭配與學習風氣息息相關。

3. 製造**主題式環境**，達到平衡的效果。

材料選擇：

1. 窗戶－卡點西德

2. 壁報－紙類環保類、金屬類、多媒材等視主題而定。

3. 利用保麗龍或珍珠板作多層次搭配。

色彩選擇：

1. 類似色與對比色

ex: v.s.

2. 寒色與暖色系

ex: v.s.

3. 高彩度與低彩度

ex: v.s.

4. 明度參考表

高明度	中明度	低明度
具有積極、快活、清爽、明朗的感覺。適合表現輕快、開朗、親切、華麗的畫面。	具有柔和、幻想、甜美的感覺。適合表現高雅、古典、奢華的畫面效果。	具有苦悶、鈍重、明瞭、暖和的感覺。適合表現陰沈、憂鬱、神祕、莊重的畫面效果。

主題式環境：

例如：

1. 抽象
2. 人物
3. 動物
4. 兒童教育
5. 生活情節
6. 校園主題
7. 節慶
8. 環保
9. 花藝
10. 童話故事

等等

（可參考教室環境設計1～6）

老師與學生可利用本書中所附之線稿來進行教室的佈置，同時讓小朋友們養成分工合作的好習慣，培養群育和美育，並讓師生們在製作過程中營造出良好的關係與默契。

目錄 Prospectus

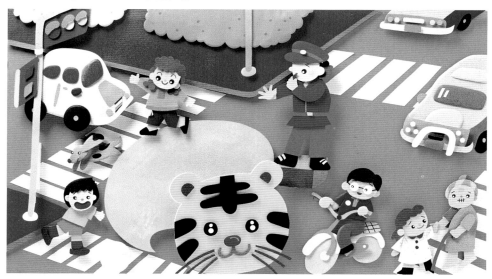

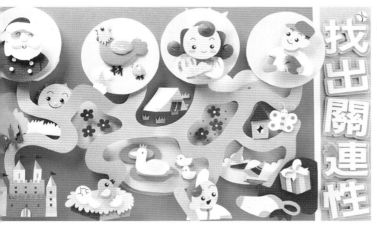

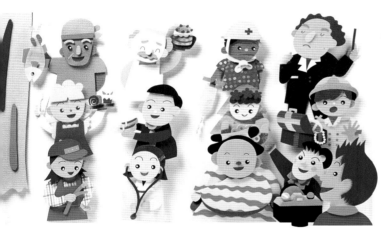

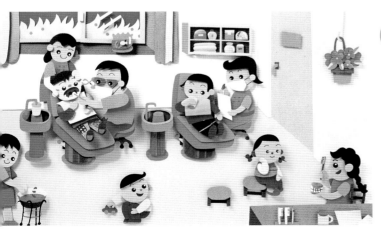

工具材料

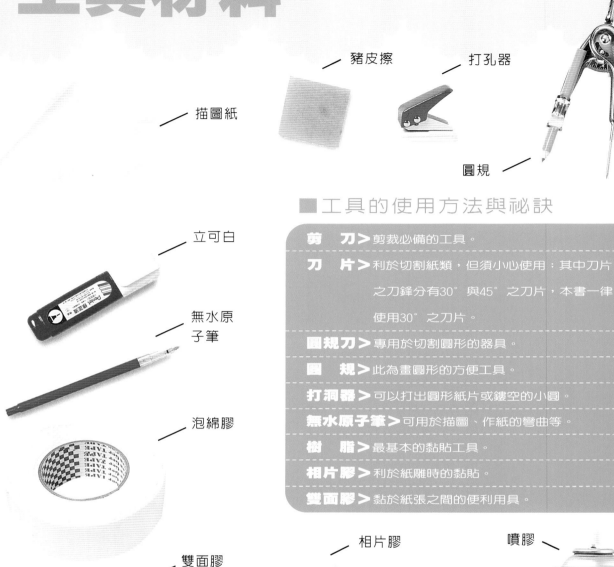

豬皮擦

打孔器

描圖紙

圓規

立可白

無水原子筆

泡綿膠

■ 工具的使用方法與祕訣

剪　刀＞ 剪裁必備的工具。

刀　片＞ 利於切割紙類，但須小心使用：其中刀片之刀鋒分有30°與45°之刀片，本書一律使用30°之刀片。

圓規刀＞ 專用於切割圓形的器具。

圓　規＞ 此為畫圓形的方便工具。

打洞器＞ 可以打出圓形紙片或鏤空的小圓。

無水原子筆＞ 可用於描圖、作紙的彎曲等。

樹　脂＞ 最基本的黏貼工具。

相片膠＞ 利於紙雕時的黏貼。

雙面膠＞ 黏於紙張之間的便利用具。

相片膠

噴膠

雙面膠

保麗龍膠

白膠

保麗龍

珍珠板

圈圈板

■材料的使用方法與祕訣

泡棉膠>可用來墊高、使之凸顯立體感的黏貼工具。

保利龍膠>專用於黏貼保麗龍與珍珠板。

噴　膠>便於大面積紙張的黏貼。

豬皮擦>可將湛出的膠水擦掉。（最好待乾後再擦拭）。

圈圈板>可用於畫圓。

紙　類>美術紙中使用較普級的有書面紙、腊光紙、粉彩紙、丹迪紙。

保麗龍>可製造出立體層次感。

珍珠板>有各種厚度的珍珠板，可用於墊高時的工具。

描圖紙>可用於描圖、也可以作翅膀等半透明性質的表現。

瓦楞紙>利用瓦楞紙的紋路來作各種巧妙的變化。

瓦楞紙

圓規刀

剪刀

刀片

美術紙

切割器

7

基本技法

A 彎弧

● 例一：野獸的牙齒彎出弧度，使其較顯立體感更生動。

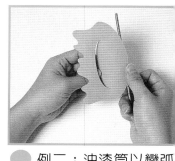

● 例二：油漆筒以彎弧技法表現，同時也表出油漆的滑潤感。

B 折曲

擺折裙作法

1 將梯形色紙上下分為同等份並劃線，二等分為一單位作虛線，翻至背面剩餘的部份作紅色虛線。

2 以刀片輕劃虛線，背面的虛線亦同。

3 將其虛線部份凸出即完成擺摺裙的效果。

C 多層剪法

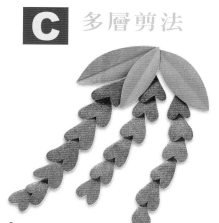

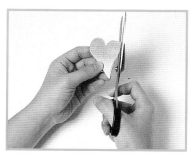

1 將色紙折疊在一起可以用釘書機釘住一角，在表面劃出造型後剪下。

2 用此方法剪下的造型相同，且快速節省時間。

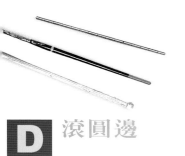

D 滾圓邊

● 眼睛等圓形較小者，以量棒來滾圓邊即可。

● 大圓如車輪等大面積者，以攪拌棒的圓頭滾圓邊會比較圓滑好看。

E 豬皮擦清潔法

1 除了擦作品上的膠水漬，剪刀上的膠漬也很好去除。

2 這樣來回擦拭即可去除了。

F 包裝紙的運用

1 噴膠噴上白紙。

2 再裱上包裝紙。

3 利用包裝的花紋可以做出多樣的佈置圖案哦！

基本技法

G 各顏料的使用比較 （由左上至右下）

- 色鉛筆點劃成小花洋裝
- 打洞機打出的圓點
- 水彩漸層紙
- 蠟筆塗出的效果
- 單純色紙的作法
- 麥克筆繪線

H 軟性磁鐵 （一般老師會拿它來作為教具的使用。）

- 貼上色紙小花後，以距離約0.5cm剪下。

- 以色筆劃出西瓜的紋路，作出西瓜造型。

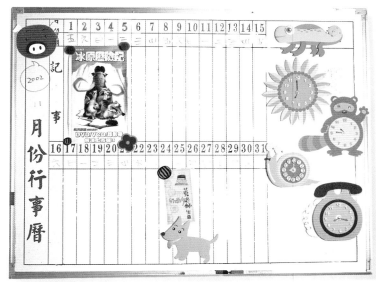

I 各種眼睛做法

J 活動雙腳釘

我們以時鐘作法為例，活動式的教具可吸引小朋友的好奇心作成佈置，更是件有趣的活佈置。

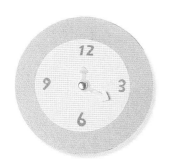

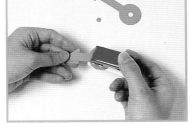

1 作出時針、分針，在中心處打同大小的圓洞。

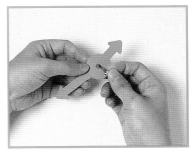

2 雙腳釘先穿過時針和分針。

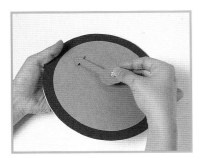

3 再穿過舖上珍珠板的時鐘的中心處。

4 翻至背面，將雙腳釘壓下。

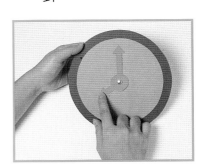

5 翻回正面，可隨意移動時針與分針。

佈置應用物－可愛造型

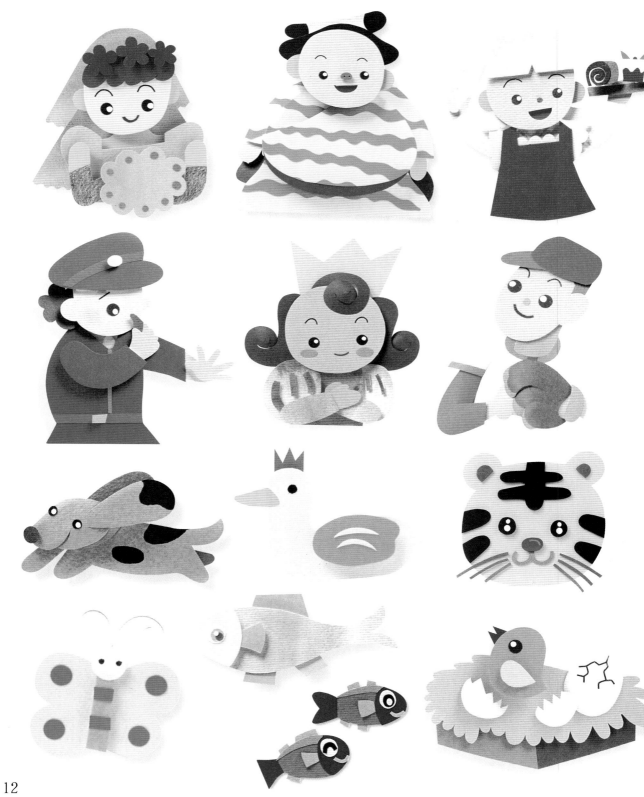

佈置應用物－可愛造型

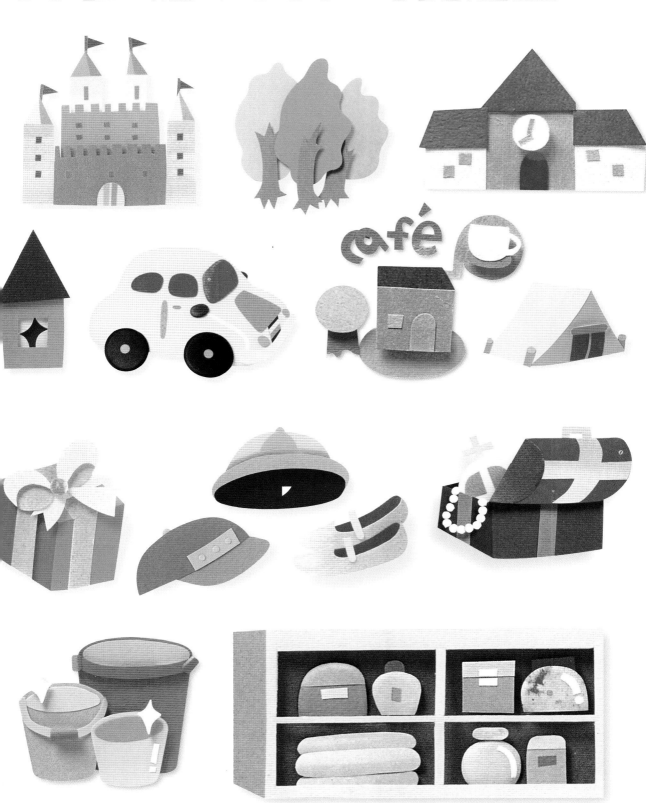

佈置應用物－指示牌

慶生會

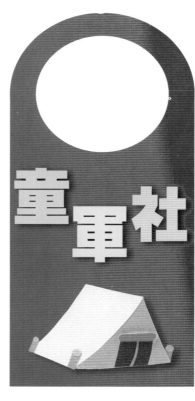

童軍社

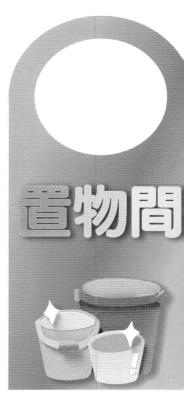

置物間

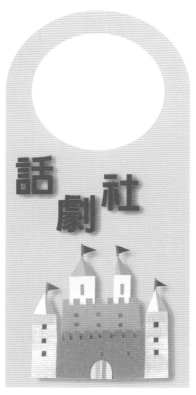

話劇社

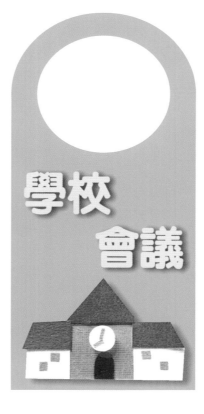

學校會議

聖誕 Party

佈置應用物－功課表

	mon	tue	wed	thu	fri
一					
二					
三					
四					
午 休 時 間					
五					
六					
七					
八					

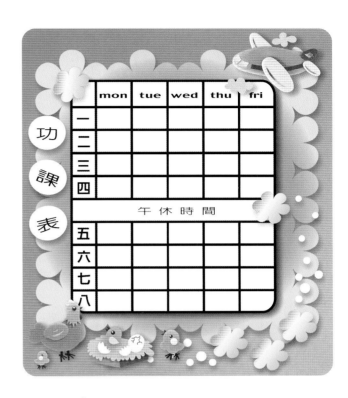

功 課 表

	mon	tue	wed	thu	fri
一					
二					
三					
四					
午 休 時 間					
五					
六					
七					
八					

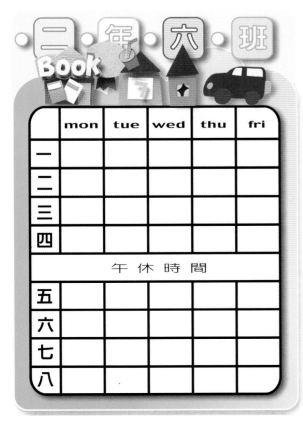

二 年 六 班
Book

	mon	tue	wed	thu	fri
一					
二					
三					
四					
午 休 時 間					
五					
六					
七					
八					

	mon	tue	wed	thu	fri
一					
二					
三					
四					
午 休 時 間					
五					
六					
七					
八					

交通安全

線稿
參考P54

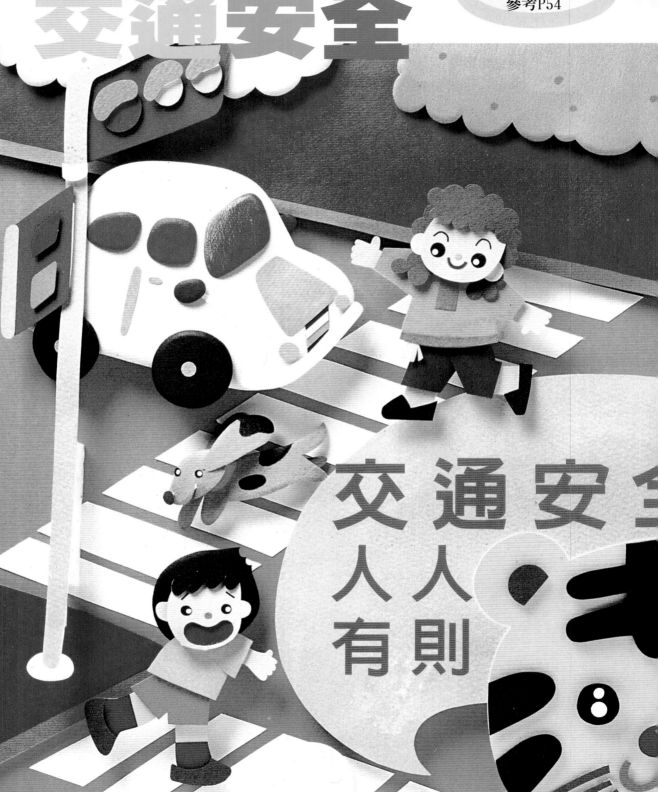

交通安全
人人
有則

利 用活潑的構圖來表現，而標題部份可隨意更換，讓孩子們可以輕鬆的接受交通安全的觀念；可用於表現教室後的壁面、壁報、海報或穿堂的佈置，而背景部份（未加上人物、車子、老虎等物件）也可利用來作為單純的佈告欄設計。

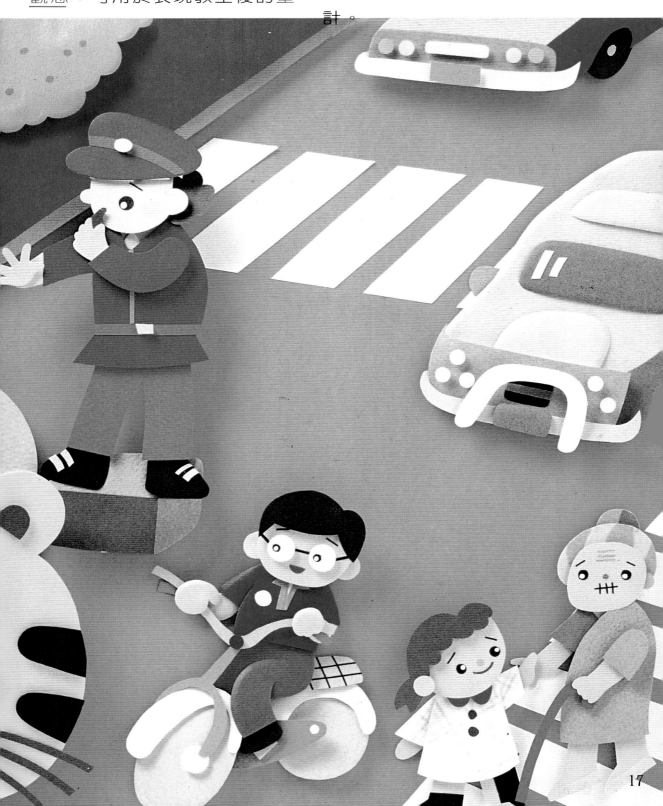

製作重點示範

底圖背景。

左車分解圖。

車輪以滾圓邊來表現其立體感。

組合車子各零件。

腳踏車分解。

人物分解。

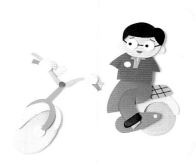

人物與腳踏車組合。

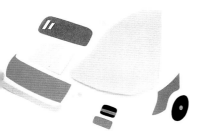

8 右車分解。

9 如保險桿之類圓桿狀的部份可以利用滾圓邊的技法製作。

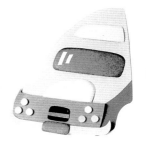

10 利用泡棉膠或珍珠板、保麗龍來黏貼墊高。

11 車窗可利用白色粉彩或色鉛筆修飾亮面。

12 再加以麥克筆畫亮點。

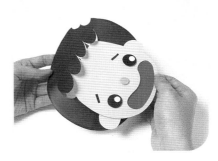

13 小朋友頭部的黏法。

14 小狗上的斑紋可用麥克筆塗繪。

15 老虎的分解。

16 以保麗龍來墊高組合物件，使畫面有層次感，立體感。

交通工具

▼ 機車

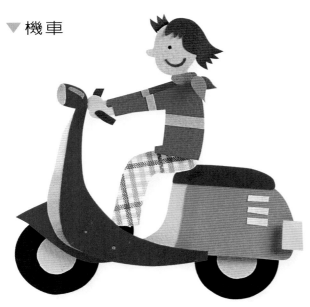

▼ 腳踏車

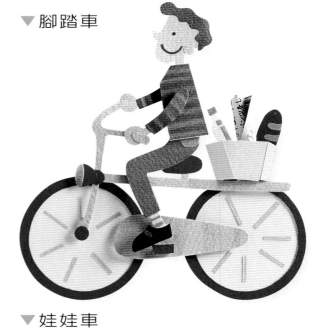

▼ 計程車

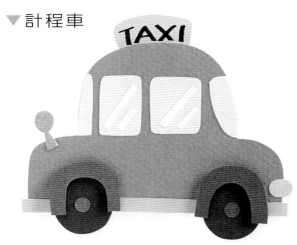

▼ 娃娃車

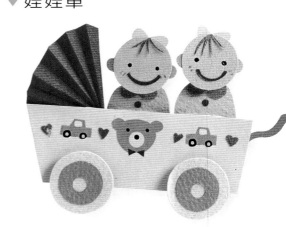

▼ 火車

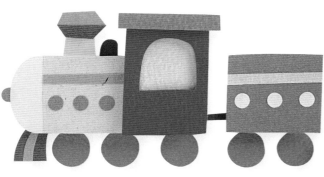

▼ 轎車

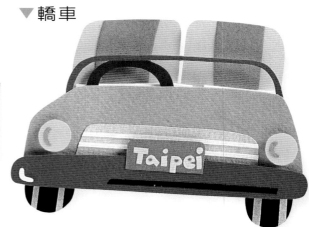

老師們可以將以下的交通工具製作成識圖卡，並加上文字，引導幼兒們認識各種交通工具；加上英文字，同時學習英文，集合在同一畫面上亦為一個有趣的佈置。

▼ 貨車

▼ 堆工車

▼ 救護車

▼ 警車

▼ 汽船

▼ 飛機

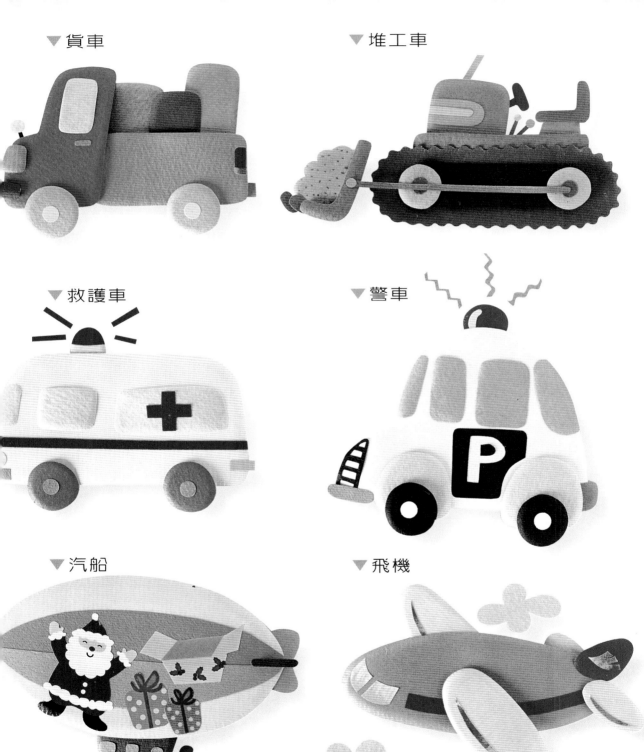

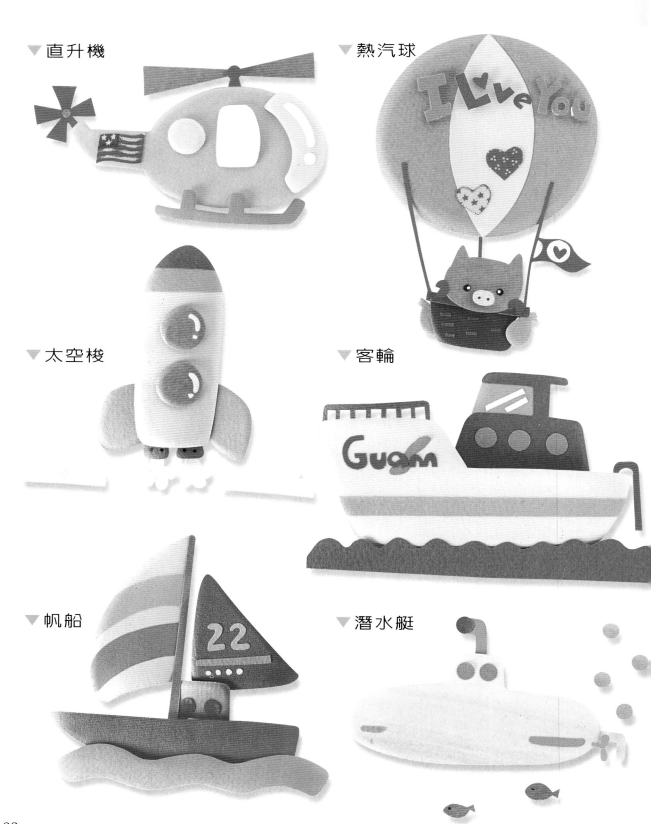

▼ 直升機

▼ 熱汽球

▼ 太空梭

▼ 客輪

▼ 帆船

▼ 潛水艇

應用實例-公佈欄

⑨幼兒教育 找出關連性

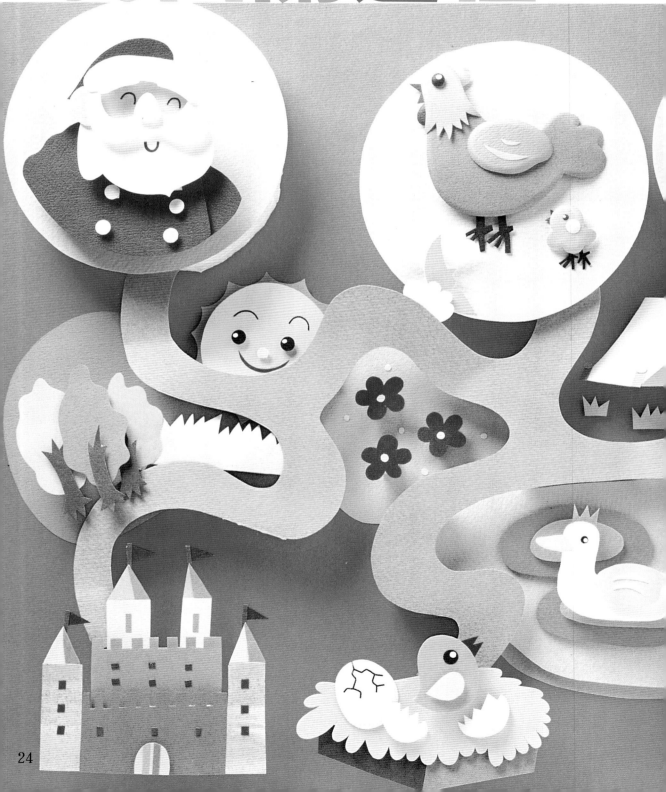

以 迷宮的方式來製作佈置可與小朋友產生互動，孩子們會對迷宮上的物件之關係產生連想、連結，進而有助於他們認知的能力，在遊戲中學習是最有效果的教育方法；佈置中的主要物件可以再做不同的更改，讓孩子們在驚奇中成長。

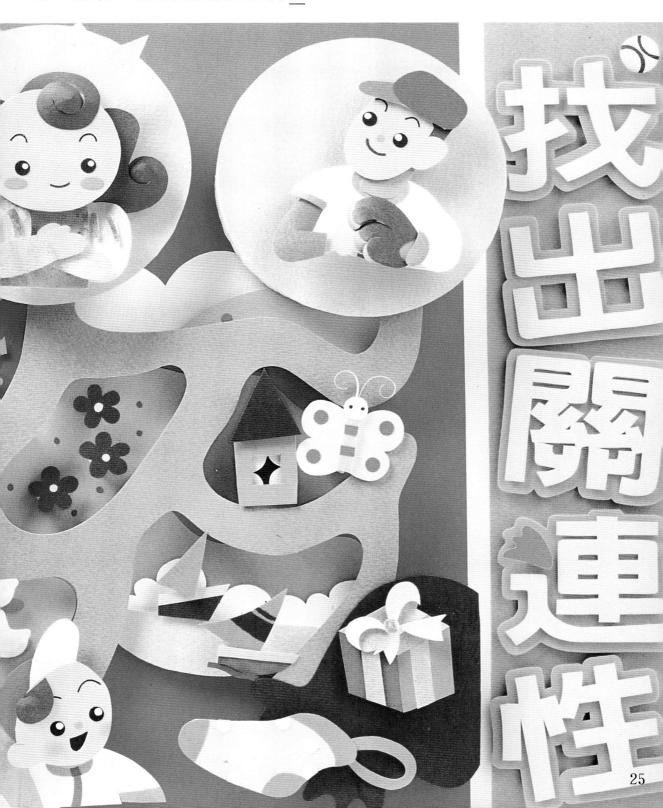

製作重點示範

1 背景為兩個藍色的色塊。

2 將字體列印下後再影印放大。

3 色紙墊於下方並釘住四角固定。

4 剪下字體。

5 以類似色或對比色來做上下層，並利用泡棉膠墊高黏貼。

6 區塊中的層次感可利用泡棉膠或珍珠板來黏貼表現。

7 再將區塊貼於底板上。

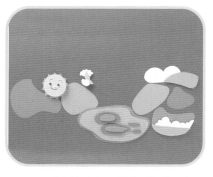

8 於路徑下的物件先貼上。

9 路徑的背面可貼上保麗龍塊來墊高。

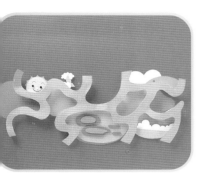

10 貼上路徑。

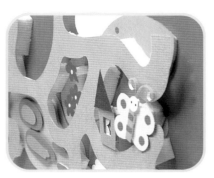

11 再將區塊中的物件貼上。

12 四大圓可利用保麗龍墊高。

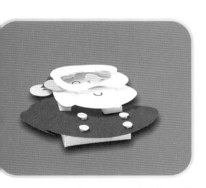

13 聖誕老公公以泡棉膠黏貼組合。

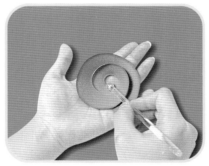

14 公主的瀏海部份是以滾圓邊的技法製作，其渦捲狀會更明顯。

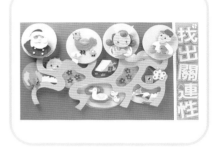

15 把做好的圓形貼上。

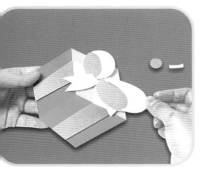

16 禮物的蝴蝶結作。

17 小朋友臉上的腮紅是以粉彩來塗抹。

18 稻草上也可以利用麥克筆劃出線條來加強效果。

食物迷宮

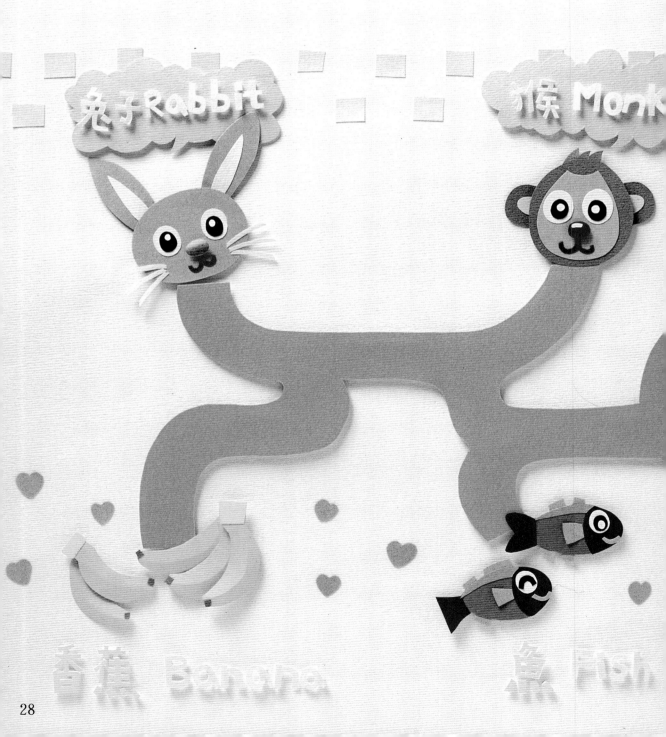

兔子Rabbit

猴Monk

香蕉 Banana

魚 Fish

把動物與食物做成迷宮，讓小朋友們找出正確的道路，<u>寓教娛樂</u>的效果有別於一般的佈置，多了思考性和趣味性。

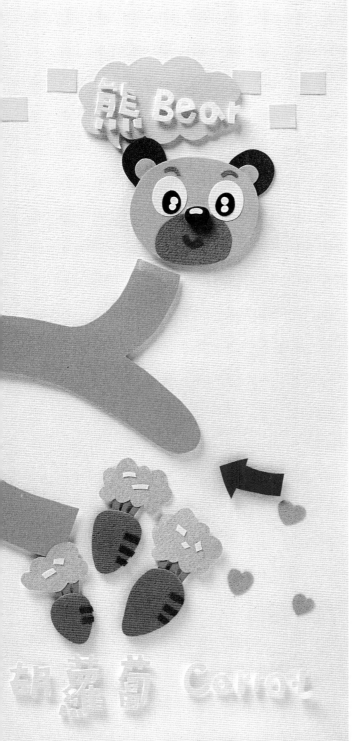

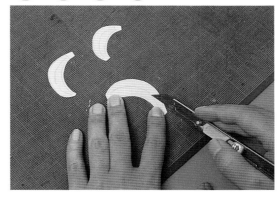

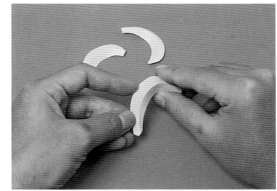

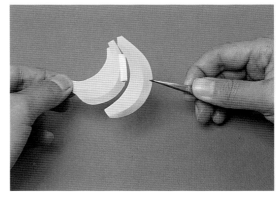

線稿
參考P56

製作示範 -香蕉

1　分別在三條香蕉上用刀片劃上一道折線。

2　順著折痕折出立體感。

3　依序將三條香蕉用泡棉膠墊高黏貼。

去學校的路

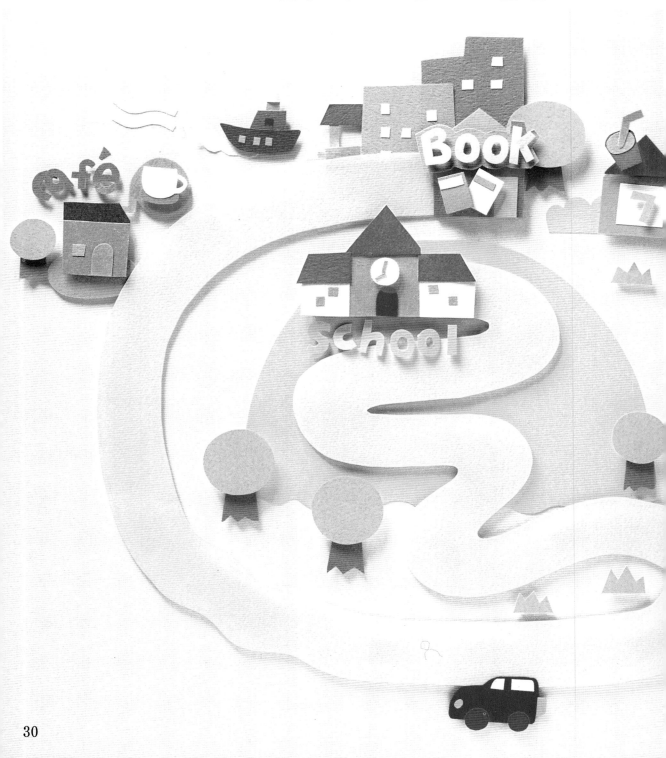

以貼近小朋友環境的畫面與話題做連結，並以迷宮的型態來表現，沿路的店家或建築物可依真實情景來製作。

線稿
參考P57

製作示範 - 女孩

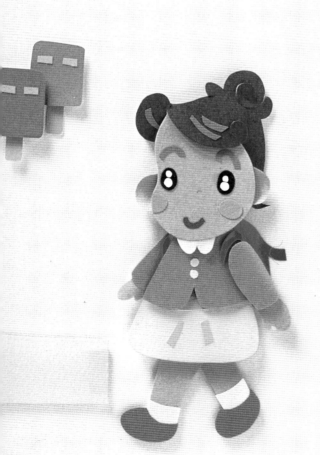

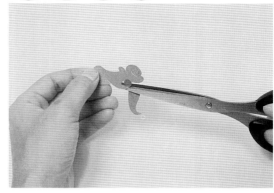

1 女孩的頭髮以剪刀剪出迴旋形後用手稍微拉高，可產生立體感。

2 剪下外衣後墊上一張藍色色紙。

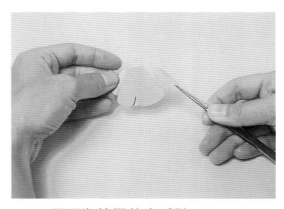

3 再用泡棉膠墊高手臂。

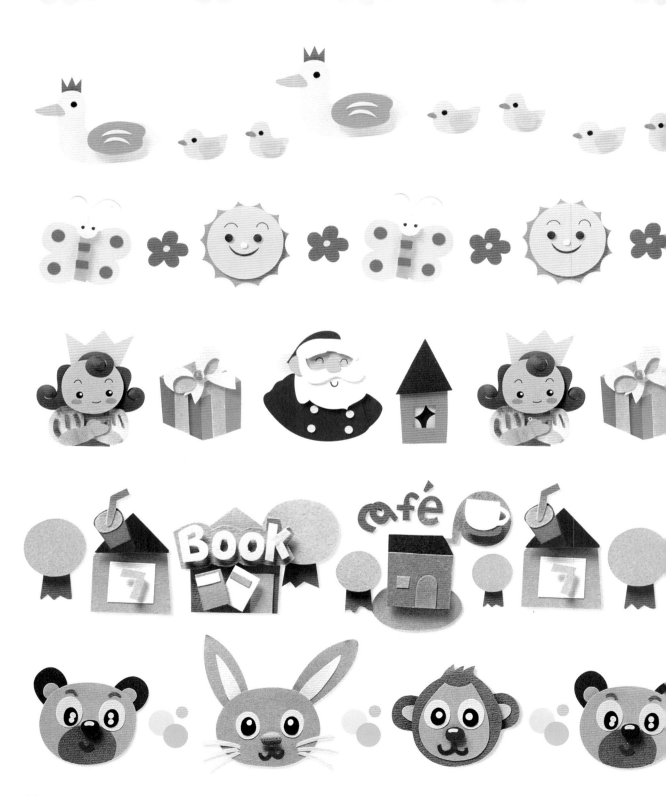

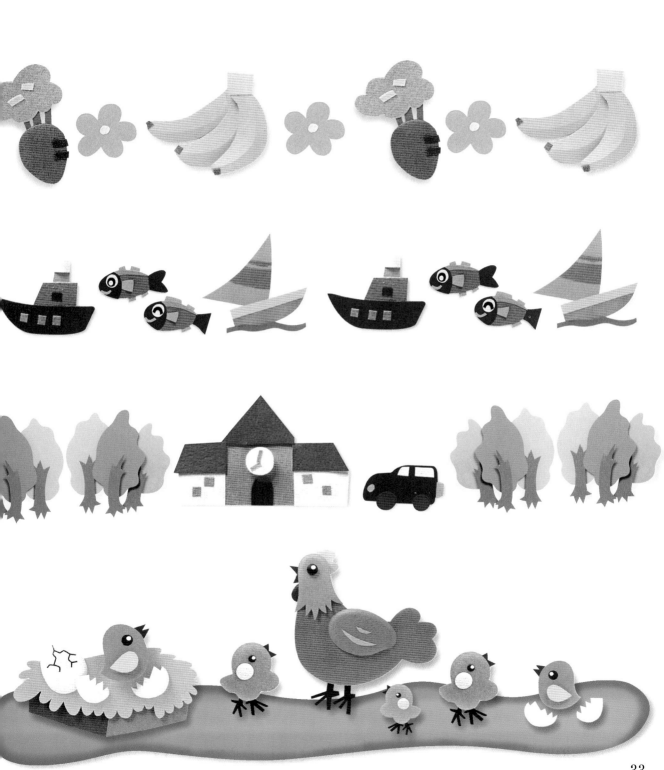

藝文活動

本班花絮

生活公約

BOOK

班際棒賽

賽程表

```
┌5年1班┐ ┌5年3班┐ ┌5年5班┐ ┌5年7班┐
```

夏令營

暑期親子夏令營

時間－92年7月20日
地點－奧萬大營區
報名截止－5月30日
報名處－體育處陳老師

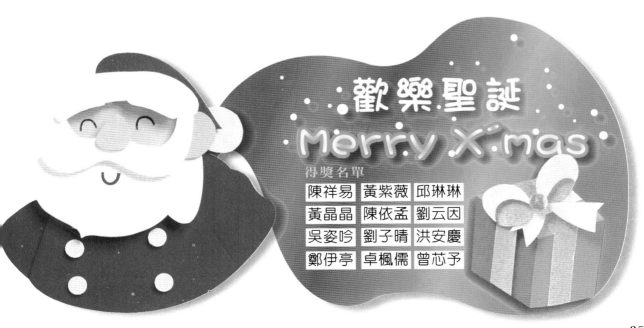

歡樂聖誕
Merry X'mas

得獎名單

陳祥易	黃紫薇	邱琳琳
黃晶晶	陳依孟	劉云因
吳姿吟	劉子晴	洪安慶
鄭伊亭	卓楓儒	曾芯予

線稿
參考P58

認識他是誰

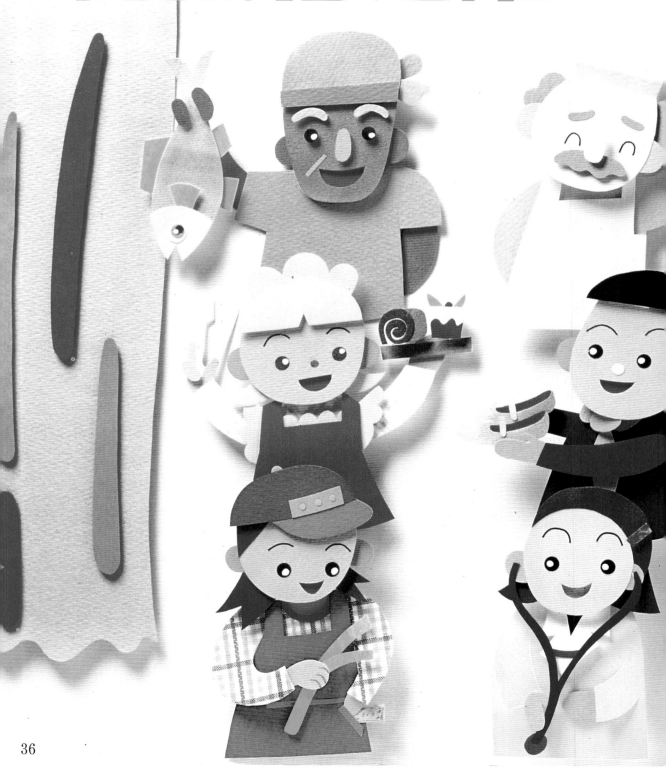

以13種各行各業的人物構成一幅壁報佈置，藉以教育小朋友對於<u>行業</u>的認識，由於此佈置較繁複，可以讓老師與小朋友共同製作完成，利用<u>分工合作</u>的方式，亦可培養孩子們對<u>色彩的運用</u>和<u>美育</u>、<u>群育</u>的養成。

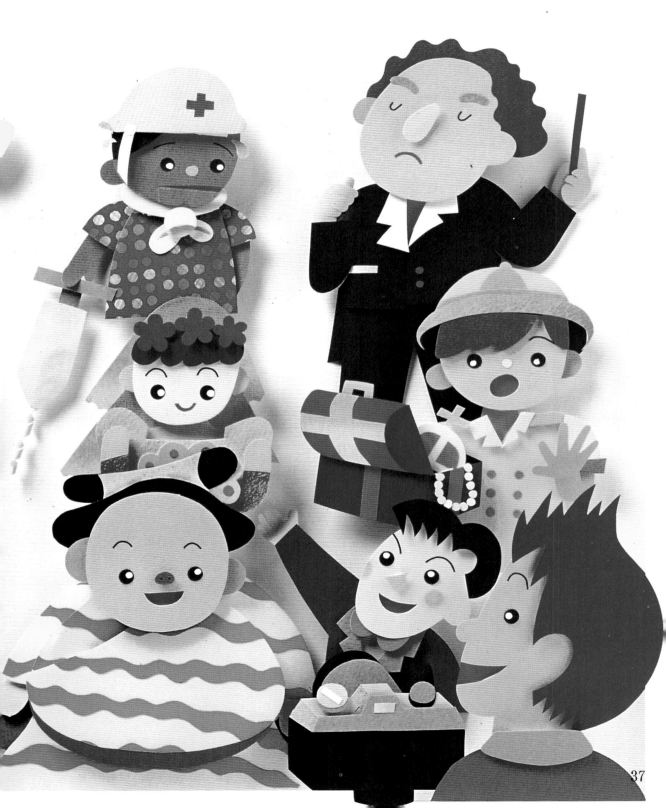

製作重點示範

▼ 蛋糕師傅

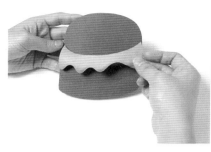

將奶油滾上圓邊,於背面貼上泡棉膠,貼於蛋糕上。

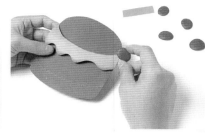

果實部份也以滾圓邊的方法完成。

▼ 西點服務生

渦狀處以剪刀剪下,並以另一顏色色紙墊上。

果實和蛋糕以泡棉膠黏貼。

▼ 菜販

帽子的帽沿部份以泡棉膠來墊高黏接。

衣服是以包裝紙來表現。(包裝紙先襯於美術紙上較好製作。)

▼ 新娘

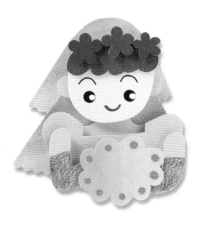

1 以鋸齒剪剪出波浪下緣，用來表現新娘的白紗頭套。

2 三層之間以泡棉來墊高黏貼。

3 再黏上人頭。

4 頭髮以滾圓邊方式來表現蓬蓬的感覺。

5 最後加上小花即完成。

▼ 工人

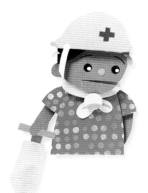

1 以色條捲繞後拉開，一端固定於電鑽，此為鑽頭。

2 衣服以包裝紙來表現花紋。

製作重點示範

▼ 考古學家

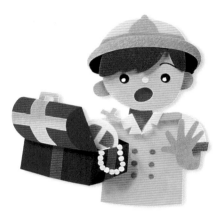

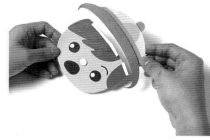

1 考古學家的帽子以泡棉膠黏接。

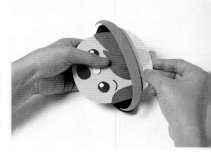

2 內緣部份以黑色色紙來表現,並以珍珠板來墊高

3 在盒蓋部份貼上泡棉膠,與盒子黏接。

4 先貼上皇冠,再利用黑色色紙表現盒身的立體感。

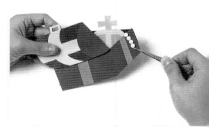

5 項鍊以打洞機打出小珠珠再以泡棉膠墊高貼上。

▼ 指揮家

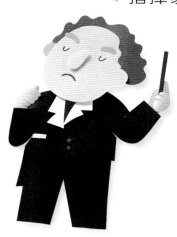

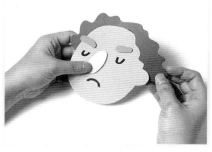

1 頭髮部份先割出波浪線後,再將頭插入。

2 手以彎弧技法來製作,可利用圓桿狀的物品來作效果。

▼ 相機

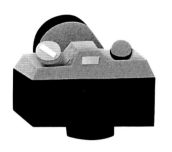

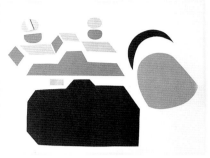

1 相機分解。

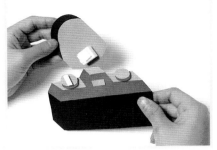

2 鏡頭貼上珍珠板或保麗龍塊墊高，更顯立體感。

▼ 相撲

1 相撲選手的頭髮分三部份完成。

2 剪下幾條波浪狀的線條。

3 將剪下的線條貼在另一色紙上。

4 剪下衣服的造型，並以泡棉膠黏貼組合。

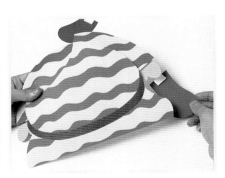

5 加上蝴蝶袖即完成。

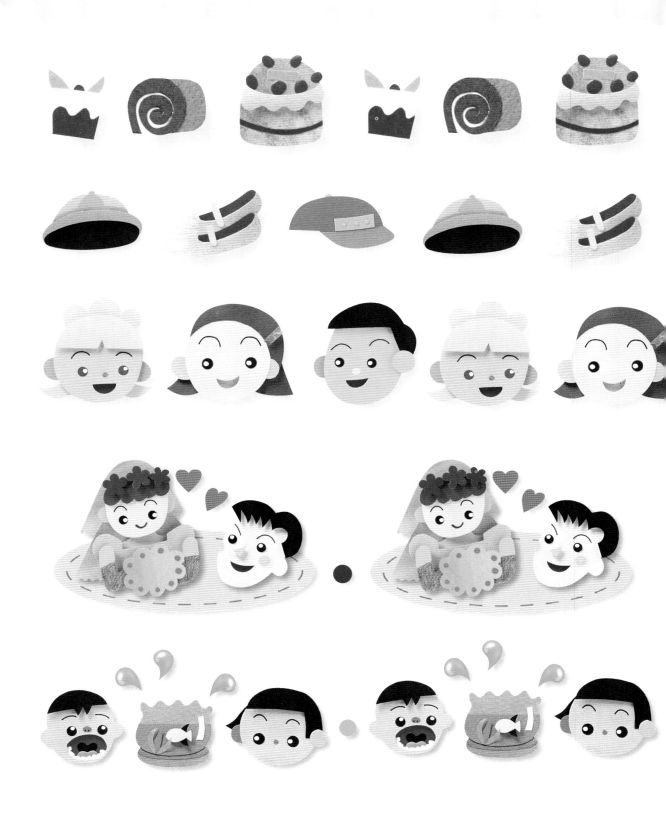

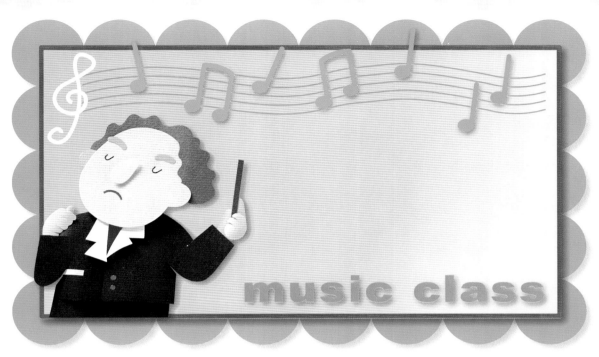

music class

Health is the wealth

健康就是財富

料理東西軍

魚料理大賞

截止時間/92/2/20

參賽方法/填妥報名表格至
餐飲科辦公室報名

9 幼兒教育

健康保健

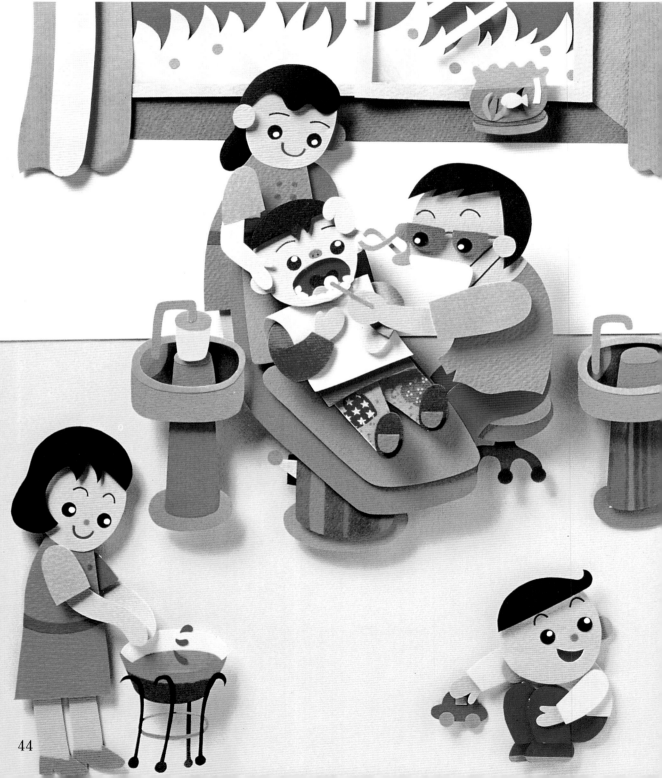

以 有趣的人物表情和生動的情節來構成此幅佈置，適於<u>保健室</u>內的佈置，或製作成<u>海報</u>、<u>壁報</u>等、老師們可請小朋友們一起共同製作，培養分工合作的好習性。

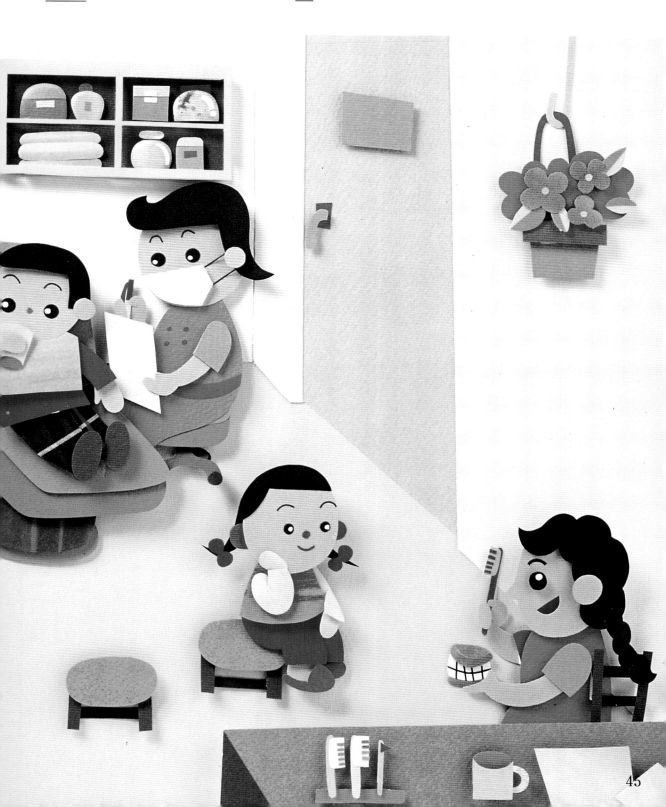

製作重點示範

1 先將背景的色塊貼上。

2 再依序完成背景。

3 窗戶完成後再貼上底板。

4 魚缸以滾圓邊技法完成。

5 花盆以泡棉膠或保麗龍塊來墊高貼於底板上。

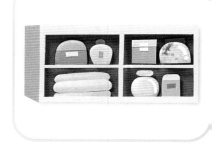

6 櫃子亦先完成後再貼上底板。

▲背景部份完成。內容物部份可以自行設計,或是張貼學生作品

46

▲ 漱口台

▲ 治療椅

7 漱口台分解。

8 組合。

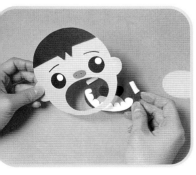

9 椅子做法。

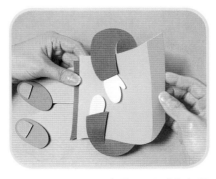

10 小朋友的嘴巴。

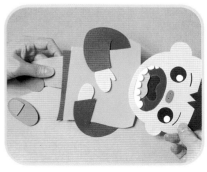

11 再以泡棉膠來黏接住臉與嘴，有墊高效果也較為立體。

12 折出折痕後，將其向後折，並以泡棉膠黏貼。

13 最後將頭與身體組合即完成。

勤洗手‧勤刷牙

此作為小幅的佈置，可貼於牆面做為<u>壁飾</u>，或加上<u>小標語</u>，都可以作為多功能用途的佈置。

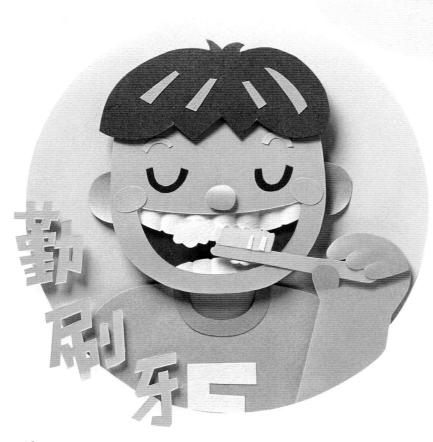

勤洗手

勤刷牙

作運動

線稿
參考P60

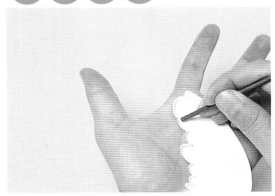

1 沿著泡泡的圓弧以鐵筆壓出泡泡的弧邊。

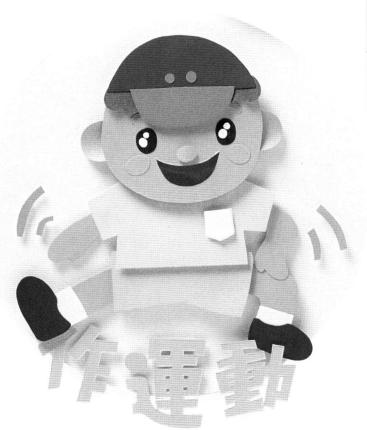

2 用泡棉膠墊高黏貼。

3 以貼上牙齒後再襯上紅色色紙。

49

9 幼兒教育
清潔環境

線稿
參考P61

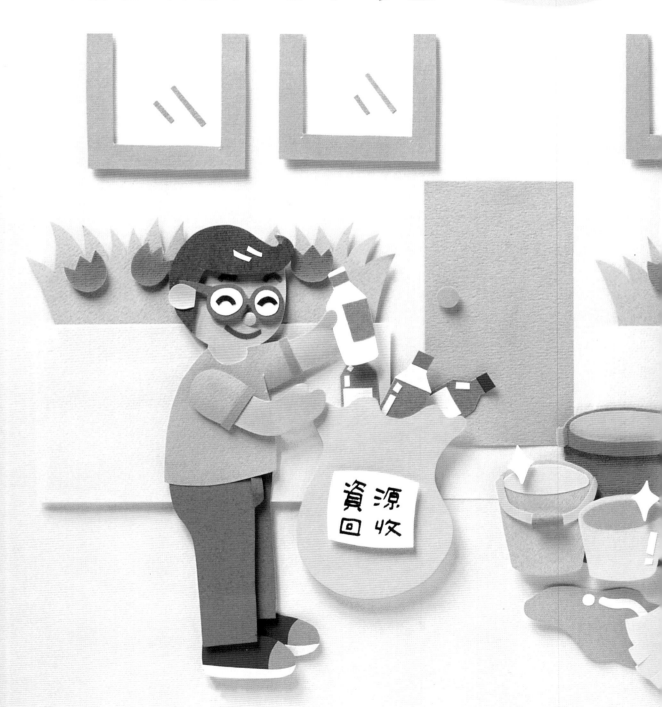

資源
回收

利用佈置來教育小朋友們<u>環保</u>的概念，從小灌輸良好的觀念，培養優良的習慣是不容忽視的。標語部份可作多方面的搭配，例如："遠離登隔熱從自家做起"。"

做好資源回收、垃圾分類是你我的責任"。"清潔環境、美化都市、營造一個健康的福爾摩沙"。等等。

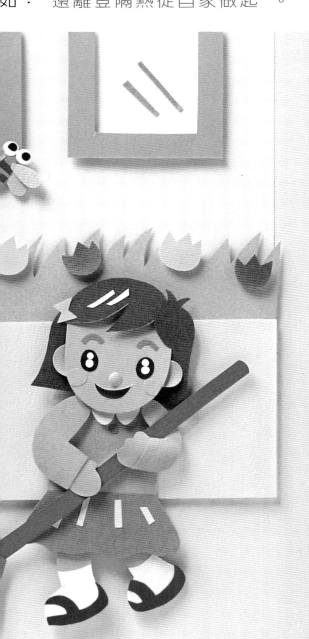

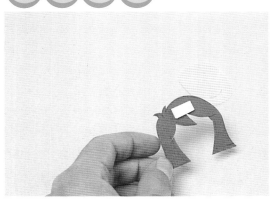

1　在頭髮的背後墊上泡棉膠。

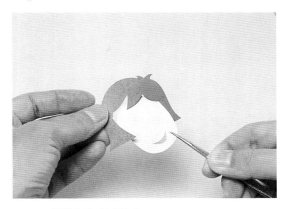

2　將臉穿入固定。

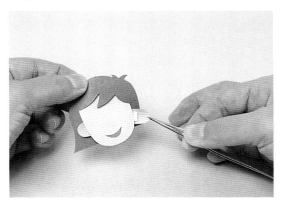

3　再將耳朵貼上。

51

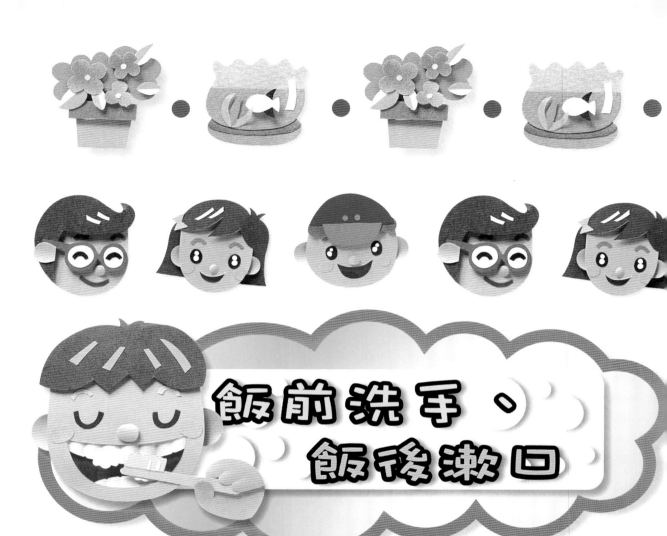

飯前洗手、
飯後漱口

作好環境整潔

應用實例–公佈欄

我的作品區

環保尖兵

資源
回收

線稿應用例 〔可供影印放大使用〕

交通安全

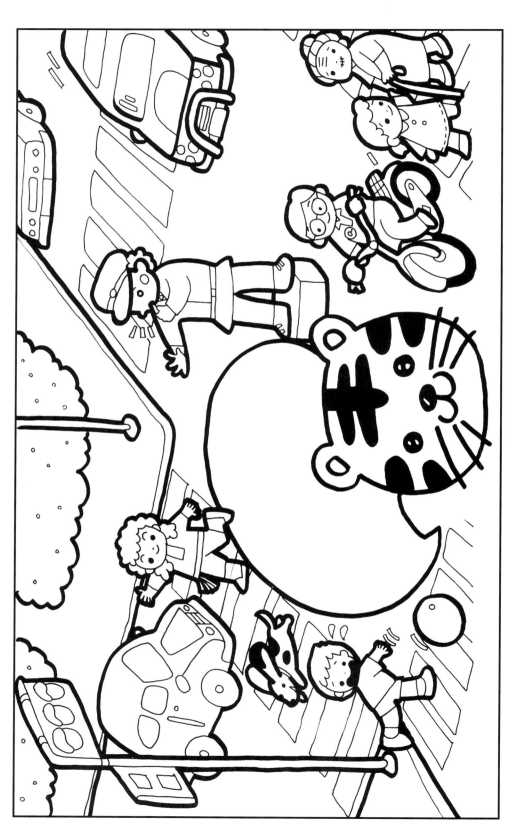

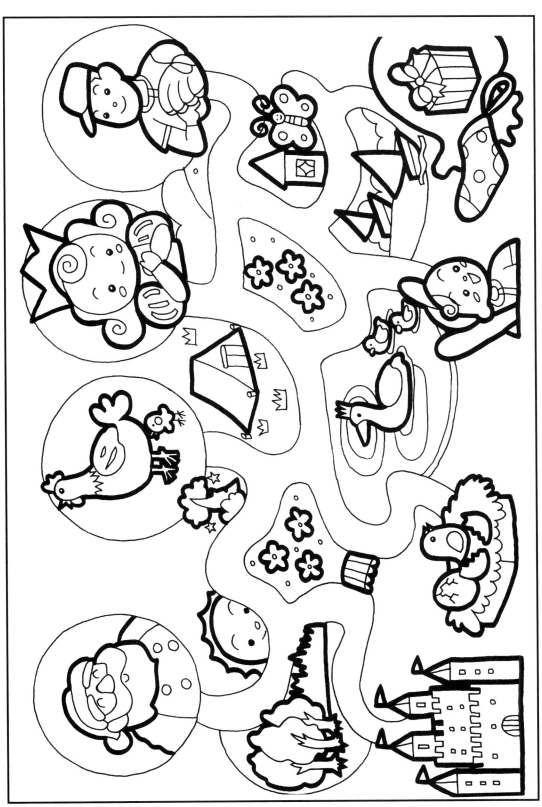

線稿應用例 〔可供影印放大使用〕

食物迷宮

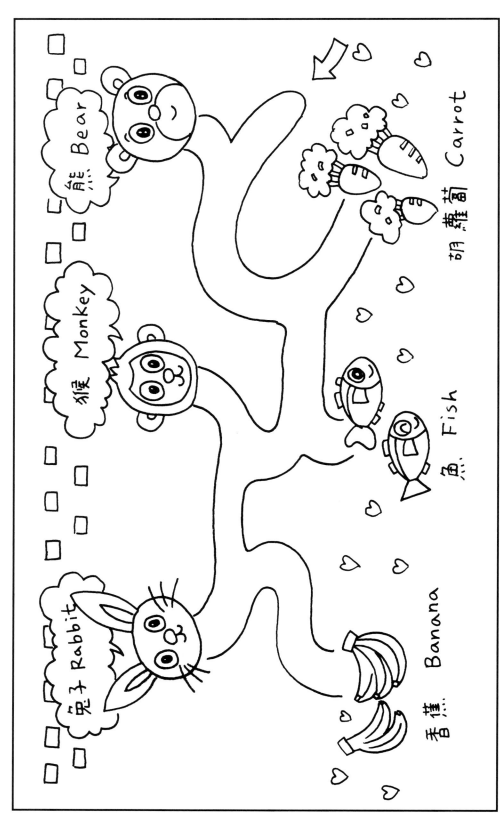

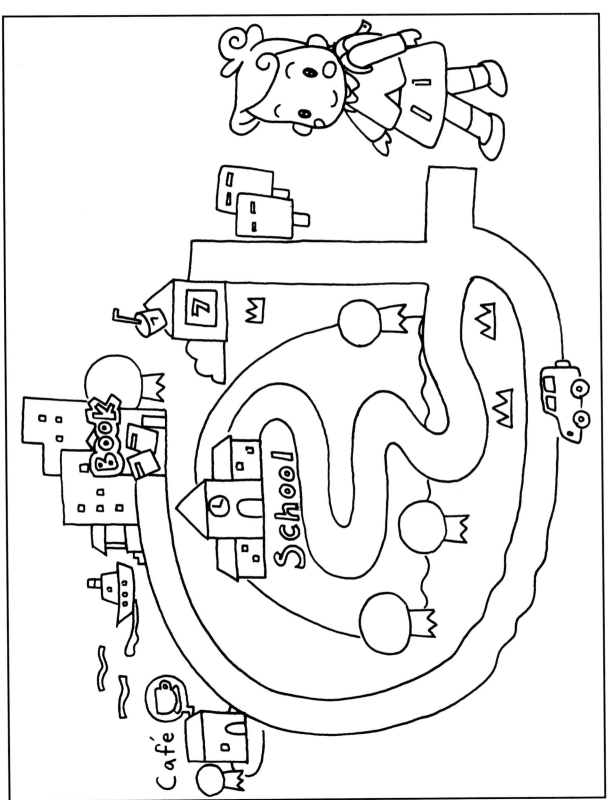

認識他是誰

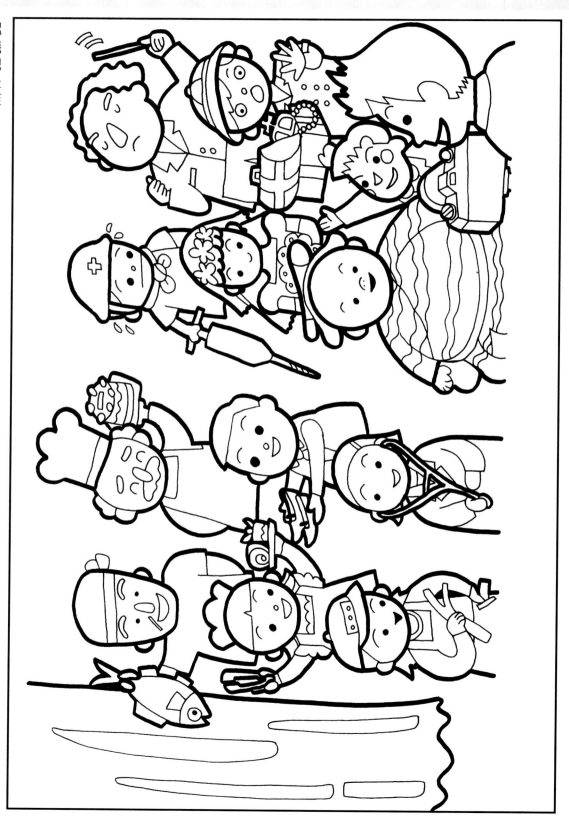

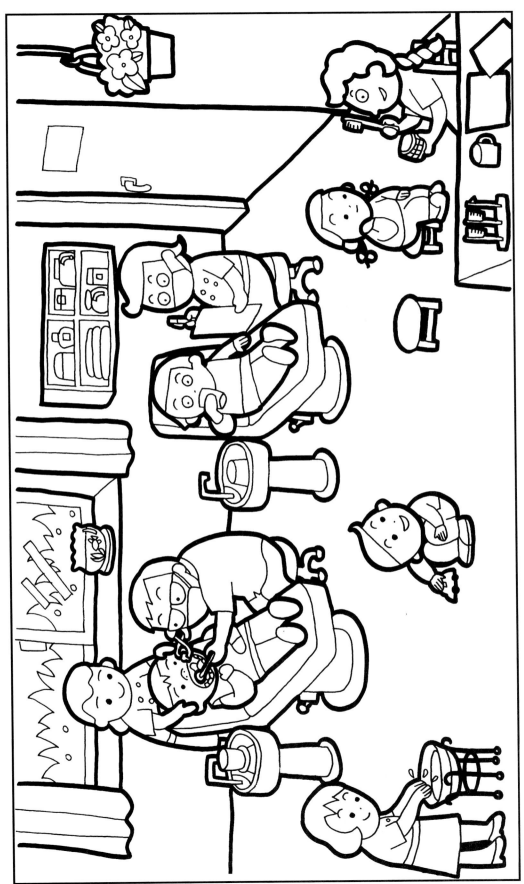

健康保健

59

勤刷牙、勤洗手、作運動

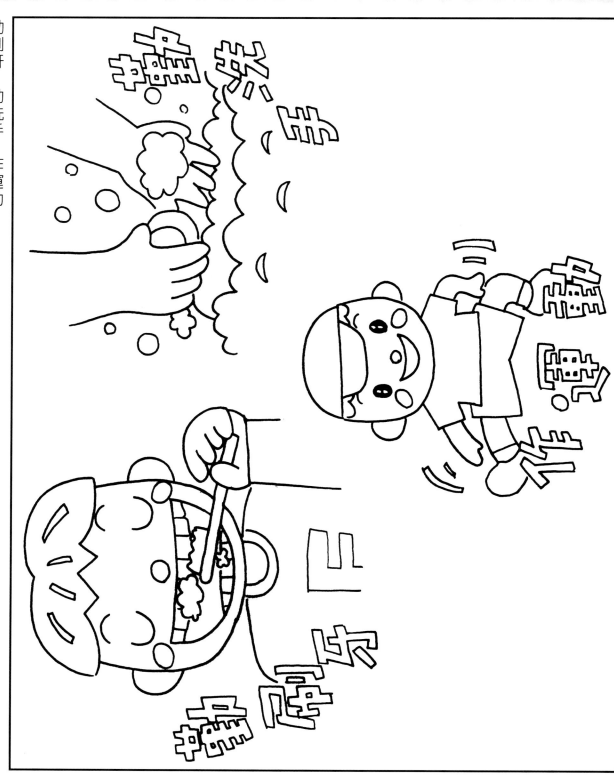

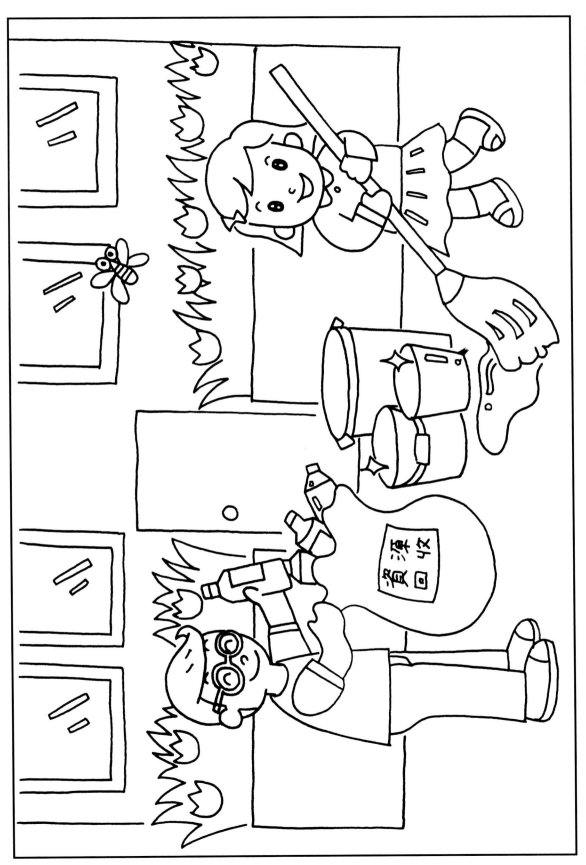

新形象出版圖書目錄

郵撥：0510716-5　陳偉賢
地址：北縣中和市中和路322號8F之1
TEL：29207133・29278446　FAX：29290713

總代理：北星圖書公司
郵撥：0544500-7　北星圖書帳戶

一、美術設計類

代碼	書名	定價
00001-01	新插畫百科(上)	400
00001-02	新插畫百科(下)	400
00001-04	世界名家包裝設計(大8開)	600
00001-06	世界名家插畫專輯(大8開)	600
00001-09	世界名家兒童插畫(大8開)	650
00001-05	藝術・設計的平面構成	380
00001-10	商業美術設計(平面應用篇)	450
00001-07	包裝結構設計	400
00001-11	廣告視覺媒體設計	400
00001-15	應用美術・設計	400
00001-16	插畫藝術設計	400
00001-18	基礎造型	400
00001-21	商業電腦繪圖設計	500
00001-22	商標造型創作	380
00001-23	插畫彙編(事物篇)	380
00001-24	插畫彙編(交通工具篇)	380
00001-25	插畫彙編(人物篇)	380
00001-28	版面設計基本原理	480
00001-29	D.T.P桌面出版設計入門	480
X0001	印刷設計圖案(人物篇)	380
X0002	印刷設計圖案(動物篇)	380
X0003	圖案設計(花木篇)	350
X0015	裝飾花邊圖案集成	450
X0016	實用圖案裝飾集成	380

二、POP設計

代碼	書名	定價
00002-03	精緻手繪POP字體3	400
00002-04	精緻手繪POP海報4	400
00002-05	精緻手繪POP展示5	400
00002-06	精緻手繪POP應用6	400
00002-08	精緻手繪POP字體8	400
00002-09	精緻手繪POP插圖9	400
00002-10	精緻手繪POP畫典10	400
00002-11	精緻手繪POP個性字11	400
00002-12	精緻手繪POP校園篇12	400
00002-13	POP廣告 1.理論&實務篇	400
00002-14	POP廣告 2.麥克筆字體篇	400
00002-15	POP廣告 3.手繪創意字篇	400
00002-22	POP廣告 5.店頭海報設計	450
00002-21	POP廣告 6.手繪POP字體	400
00002-26	POP廣告 7.手繪海報設計	450
00002-27	POP廣告 8.手繪軟筆字體	400
00002-16	手繪POP的理論與實務	400
00002-17	POP字體篇-POP正體字學1	450
00002-19	POP字體篇-POP個性字學2	450
00002-20	POP字體篇-POP變體字3	450
00002-24	POP字體篇-POP變體字4	450
00002-31	POP字體篇-POP創意自學5	450
00002-23	海報設計 1.POP秘笈-學習	500
00002-25	海報設計 2.POP秘笈-綜合	450
00002-28	海報設計 3.手繪海報	450
00002-29	海報設計 4.精緻海報	500
00002-30	海報設計 5.店頭海報	500
00002-32	海報設計 6.創意海報	450
00002-34	POP高手1-POP字體(變體字)	400
00002-33	POP高手2-POP商業廣告	400
00002-35	POP高手3-POP廣告實例	400
00002-36	POP高手4-POP插畫	400
00002-39	POP高手5-POP插圖	400
00002-37	POP高手6-POP視覺海報	400
00002-38	POP高手7-POP校園海報	400

三、室內設計透視圖

代碼	書名	定價
00003-01	籃白相間裝飾法	450
00003-03	名家室內設計作品專集(8開)	600
00003-05	室內設計製圖實務與圖例	650
00003-05	室內設計製圖	650
00003-06	室內設計基本製圖	350
00003-07	美國最新室內透視圖表現1	500
00003-08	展覽空間規劃	650
00003-09	店面設計入門	550
00003-10	流行店面設計	450
00003-11	流行餐飲店設計	480
00003-12	居住空間的立體表現	500
00003-13	精緻室內設計	800
00003-14	室內設計製圖實務	450
00003-15	商店透視-麥克筆技法	500
00003-16	室內外空間透視表現法	480
00003-21	休閒俱樂部.酒吧與舞台	1,200
00003-22	室內空間設計	500
00003-23	櫥窗設計與空間處理(平)	450
00003-25	博物館&都市空間展示設計	800
00003-26	居住化室內設計之精華	500
00003-27	室內設計&空間運用	1,000
00003-33	萬國博覽會之展示會	1,200
00003-34	居家照明設計	950
00003-29	商業照明-創造活潑生動的	1,200
00003-30	商業空間-辦公室.空間.傢俱	650
00003-31	商業空間-酒吧.旅館及餐廳	650
00003-35	商業空間-商店.巨型店百貨公司	650
00003-36	商業空間-辦公傢俱	700
00003-37	商業空間-精品店	700
00003-38	商業空間-餐廳	700
00003-03	商業空間-店面櫥窗	700
00003-39	室內透視圖繪製實務	600

四、圖學

代碼	書名	定價
00004-01	綜合圖學	250
00004-02	製圖與識圖	280
00004-04	基本透視實務技法	400
00004-05	世界名家透視圖全集(大8開)	600

五、色彩配色

代碼	書名	定價
00005-01	色彩計畫(北星)	350
00005-02	色彩心理學-初學者指南	400
00005-03	色彩與配色(普級版)	300
00005-05	配色事典(1)集	330
00005-05	配色事典(2)集	330
00005-07	色彩計畫實用色票集(大8開)	480

六、SP 行銷.企業識別設計

代碼	書名	定價
00006-01	企業識別設計(北星)	450
B0209	企業識別系統	400
00006-02	商業名片(1)-北星	450
00006-03	商業名片(2)-創意設計	450
00006-05	商業名片(3)-創意設計	450
00006-06	最佳商業手冊設計	600
A0198	日本企業識別設計(1)	400

七、造園景觀

代碼	書名	定價
00007-01	造園景觀設計	1,200
00007-02	現代都市街道景觀設計	1,200
00007-03	都市水景設計之要素與概	1,200
00007-05	最新歐洲建築外觀	1,500
00007-06	觀光旅館設計	800
00007-07	景觀設計實務	850

八、繪畫技法

代碼	書名	定價
00008-01	基礎石膏素描	400
00008-02	石膏素描技法專集(大8開)	450
00008-03	繪畫思想與造形理論	350
00008-04	魏斯水彩畫專輯	650
00008-05	水彩靜物圖解	400
00008-06	油彩畫技法1	450
00008-07	人物靜物的畫法	450
00008-08	風景表現技法 3	450
00008-09	石膏素描技法4	450
00008-10	水彩.粉彩表現技法5	450
00008-11	描繪技法6	350
00008-12	粉彩表現技法7	400
00008-13	繪畫表現技法8	500
00008-14	色鉛筆描繪技法9	400
00008-15	油畫配色精要10	400
00008-16	鉛筆技法11	350
00008-17	基礎油畫12	450
00008-18	世界名家水彩(1)(大8開)	650
00008-20	世界名家畫集(3)(大8開)	650
00008-22	世界名家水彩專集(5)(大8開)	650
00008-23	壓克力畫技法	400
00008-24	不透明水彩技法	400
00008-25	新素描技法解說	350
00008-26	畫鳥.話鳥	450
00008-27	噴畫技法	600
00008-29	人體結構與藝術構成	1,300
00008-30	藝用解剖學(平裝)	350
00008-65	中國畫法(CD/ROM)	500
00008-32	千嬌百態	450
00008-33	世界名家油畫專集(大8開)	650

新形象出版圖書目錄

郵撥 0510716-5　陳偉賢

地址：北縣中和市中和路322號8F之1

TEL: 29207133・29278446　FAX: 29207013

總代理：北星圖書公司

郵撥：0544500-7 北星圖書帳戶

新形象出版圖書目錄

郵撥: 0510716-5　陳偉賢　地址: 北縣中和市中和路322號8F之1
TEL: 29207133．29278446　FAX: 29290713

十四. 字體設計

代碼	書名	定價
00014-01	英文.數字造形設計	800
00014-02	中國文字造形設計	250
00014-05	新中國書法	700

十五. 服裝.髮型設計

代碼	書名	定價
00015-01	服裝打版講座	350
00015-05	衣服的畫法-便服篇	400
00015-07	基礎服裝畫(北星)	350
00015-10	美容美髮1-美容美髮與色彩	420
00015-11	美容美髮2-蕭本龍e媚彩妝	450
00015-08	T-SHIRT (噴畫過程及指導)	600
00015-09	流行服裝與配色	400
00015-02	蕭本龍服裝畫(2)-大8開	500
00015-03	蕭本龍服裝畫(3)-大8開	500
00015-04	世界傑出服裝畫家作品4	400

十六. 中國美術.中國藝術

代碼	書名	定價
00016-02	沒落的行業-木刻專集	400
00016-03	大陸美術學院素描選	350
00016-05	陳永浩彩墨畫集	650

十七. 電腦設計

代碼	書名	定價
00017-01	MAC影像處理軟件大檢閱	350
00017-02	電腦設計-影像合成攝影處	400
00017-03	電腦數碼成像製作	350
00017-04	美少女CG網站	420
00017-05	神奇美少女CG世界	450
00017-06	美少女電腦繪圖技巧實力提升	600

十八. 西洋美術.藝術欣賞

代碼	書名	定價
00004-06	西洋美術史	300
00004-07	名畫的藝術思想	400
00004-08	RENOIR雷諾瓦-彼得.菲斯	350

教室佈置系列

幼兒教育佈置【Part.2】

出　版　者：新形象出版事業有限公司
負　責　人：陳偉賢
地　　　址：台北縣中和市中和路322號8F之1
電　　　話：29207133．29278446
F　A　X：29290713
編　著　者：李淑麗
總　策　劃：陳偉賢
執行企劃：李淑麗、黃筱晴
電腦美編：洪麒偉、黃筱晴
封面設計：黃筱晴
總　代　理：北星圖書事業股份有限公司
地　　　址：台北縣永和市中正路462號5F
門　　　市：北星圖書事業股份有限公司
地　　　址：永和市中正路498號
電　　　話：29229000
F　A　X：29229041
網　　　址：www.nsbooks.com.tw
郵　　　撥：0544500-7北星圖書帳戶
印　刷　所：利林印刷股份有限公司
製　版　所：興旺彩色印刷製版有限公司

（版權所有，翻印必究）　　　　定價：180元

行政院新聞局出版事業登記證／局版台業字第3928號
經濟部公司執照／76建三辛字第214743號
■本書如有裝訂錯誤破損缺頁請寄回退換
西元2003年1月　第一版第一刷

國家圖書館出版品預行編目資料

幼兒教育佈置.Part 2 / 李淑麗編著.--第一
版.--台北縣中和市：新形象 ,2002[民91]
　面 ； 公分.--（教室佈置系列；9）

　ISBN 957-2035-34-7(平裝)

　1. 美術工藝　2. 壁報－設計

964　　　　　　　　　　91023283